行楷常用字
单字突破

XINGKAI CHANGYONGZI

吴玉生 书
华夏万卷 编

你想写好的字　你想要的练字干货　这里都有

8000字

图书在版编目（CIP）数据

行楷常用字:单字突破 / 吴玉生书；华夏万卷编. —上海：上海交通大学出版社，2019
ISBN 978-7-313-21225-2

Ⅰ.①行… Ⅱ.①吴… ②华… Ⅲ.①钢笔字—行楷—法帖 Ⅳ.①J292.12

中国版本图书馆CIP数据核字（2019）第079028号

行楷常用字:单字突破
XINGKAI CHANGYONGZI DANZI TUPO

吴玉生 书　华夏万卷 编

出版发行：	上海交通大学出版社	地　址：	上海市番禺路951号
邮政编码：	200030	电　话：	021-64071208
印　　刷：	四川省邮电印制有限责任公司	经　销：	全国新华书店
开　　本：	787mm×1092mm　1/16	印　张：	12
字　　数：	288千字		
版　　次：	2019年12月第1版	印　次：	2021年2月第3次印刷
书　　号：	ISBN 978-7-313-21225-2/J		
定　　价：	48.00元		

版权所有　侵权必究
全国服务热线：028-85939832

笔画检字索引

　　本书依据为教育部、国家语言文字工作委员会组织制定的《通用规范汉字表》。《通用规范汉字表》是为了贯彻《中华人民共和国国家通用语言文字法》，适应新形势下社会各领域汉字应用需要而制定的重要汉字规范。《通用规范汉字表》共收录汉字8105个，其中一级字表收录3500个，二级字表收录3000个，三级字表收录1605个。

　　2013年6月5日，国务院发出关于公布《通用规范汉字表》的通知后，社会一般应用领域的汉字使用以《通用规范汉字表》为准，原有相关字表停止使用。

　　本书引入《通用规范汉字表》全部单字，按笔画数由少到多排列，通过"笔画数+起笔笔画"相结合的方式进行检索，笔画数相同的，按起笔笔画横（一）、竖（丨）、撇（丿）、点（丶）、折（一）的次序排列，笔画数和起笔笔画相同的字，按第二笔的笔画排列，其余类推。

　　关于横（一）、竖（丨）、撇（丿）、点（丶）、折（一）以外的笔画处理如下：提（𠃋）归入横（一），竖钩（亅）归入竖（丨），捺（㇏）归入点（丶），横钩（乛）、斜钩（乚）、横撇（𠃋）、竖提（𠄌）、竖弯钩（乚）、撇折（𠃋）等均归入折（一）。

　　需要说明的是，少、尘、尖、劣、省、雀等字的第一、二笔为竖（丨）撇（丿）。

1~3画 ·················· 001	7画 一 丨 ·················· 008
4画 一 丨 ·················· 001	7画 丨 丿 ·················· 009
4画 丨 丿 丶 一 ·················· 002	7画 丶 ·················· 010
5画 一 ·················· 002	7画 一 ·················· 011
5画 一 丨 丿 ·················· 003	8画 一 ·················· 011
5画 丶 一 ·················· 004	8画 一 ·················· 012
6画 一 ·················· 004	8画 一 丨 ·················· 013
6画 一 丨 丿 ·················· 005	8画 丨 ·················· 014
6画 丿 丶 一 ·················· 006	8画 丿 ·················· 015
6画 一 ·················· 007	8画 丶 一 ·················· 016
7画 一 ·················· 007	8画 一 ·················· 017

9画 一	······	017
9画 一	······	018
9画 一 丨	······	019
9画 丨 丿	······	020
9画 丿 丶	······	021
9画 丶	······	022
9画 丶 一	······	023
10画 一	······	023
10画 一	······	024
10画 一 丨	······	025
10画 丨 丿	······	026
10画 丿 丶	······	027
10画 丶	······	028
10画 丶 一	······	029
11画 一	······	029
11画 一	······	030
11画 一 丨	······	031
11画 丨 丿	······	032
11画 丿	······	033
11画 丿 丶	······	034
11画 丶 一	······	035
11画 一	······	036
12画 一	······	036
12画 一 丨	······	037
12画 丨 丿	······	038
12画 丿	······	039
12画 丿 丶	······	040
12画 丶 一	······	041
13画 一	······	041

13画 一	······	042
13画 一 丨	······	043
13画 丨 丿	······	044
13画 丿 丶	······	045
13画 丶 一	······	046
14画 一	······	046
14画 一 丨	······	047
14画 丨 丿	······	048
14画 丿 丶	······	049
14画 丶 一	······	050
15画 一	······	050
15画 一 丨 丿	······	051
15画 丿 丶	······	052
15画 丶 一	······	053
16画 一	······	053
16画 一 丨 丿	······	054
16画 丿 丶 一	······	055
17画 一	······	055
17画 一 丨 丿	······	056
17画 丿 丶 一	······	057
18画 一 丨 丿	······	057
18画 丿 丶 一	······	058
19画 一 丨 丿 丶	······	058
19画 丶 一	······	059
20画 一 丨 丿 丶 一	······	059
21画 一 丨 丿	······	059
21画 丿 丶 一	······	060
22～36画	······	060

1画 一 乙 **2画** 一 二 十 丁 厂 七 丨
卜 丿 八 人 入 乂 儿 匕 几 九 一
㇆ 了 刀 力 乃 又 乜 **3画** 一 三 干
亍 于 亏 工 土 士 才 下 寸 大 丈
兀 尢 与 万 弋 丨 上 小 口 山 巾
丿 千 乞 川 亿 彳 个 夕 久 么 勺
凡 丸 及 丶 广 亡 门 丫 义 之 丶
尸 已 己 巳 弓 子 孑 卫 孓 也 女
刃 飞 习 叉 马 乡 幺 **4画** 一一 丰 王
亓 开 井 天 夫 元 无 韦 云 专 一丨
丐 扎 廿 艺 木 五 支 丙 一丿 厅 卅
不 仄 犬 太 区 历 歹 友 尤 厄 匹
一一 车 巨 牙 屯 戈 比 互 切 瓦 丨一

行楷常用字·单字突破
XINGKAI CHANGYONGZI DANZI TUPO

止	丨丿	少	丨一	日	目	中	贝	冈	内	水
见	丿一	午	牛	手	气	毛	壬	升	夭	长
丿丨	仁	什	仃	片	仆	化	仉	仇	币	仂
仍	仅	丿丨	斤	爪	反	八丶	仒	刈	介	父
从	攵	仓	今	凶	分	乏	公	仓	丿一	月
氏	勿	欠	风	丹	匀	乌	印	妥	勾	凤
丶一	下	六	文	元	方	丶丨	闩	丶丿	火	为
丶丶	斗	忆	丶一	计	订	户	计	认	冗	讥
心	一一	尹	尺	夬	引	一丨	丑	彐	巴	孔
队	屳	一丿	办	一丶	以	允	予	邓	劝	双
一一	册	书	毌	幻	5画	一一	玉	刊	末	未
示	击	邢	邦	戋	一丨	打	打	巧	正	扑
卉	扒	邯	功	扔	去	甘	世	艾	艽	古

4画 丨丿一
5画 一

节	芳	本	术	札	可	叵	匜	丙	一丿	左
厉	丕	石	右	布	夯	戉	龙	一丶	平	灭
一一	轧	东	匡	劢	丨一	卡	北	占	凸	卢
丨丨	业	旧	丨丿	帅	归	丨一	旦	目	且	叶
甲	申	叮	电	号	田	由	卟	只	叭	史
央	叱	兄	吼	叼	叫	叩	叨	叻	另	叹
冉	皿	凹	因	四	丿一	生	矢	失	气	乍
禾	丿丨	仨	丘	仕	付	仗	代	仙	仟	仡
仫	伋	们	仪	白	仔	他	仞	丿丿	斥	庀
瓜	八	仝	乎	丛	令	丿一	用	甩	印	氏
尔	乐	句	匆	犰	册	卯	犯	外	处	冬
鸟	务	各	包	饥	丶一	主	江	市	邝	立
冯	邙	玄	丶丨	闪	丶丿	兰	半	丶丶	汁	汀

行楷常用字·单字突破
XINGKAI CHANGYONGZI DANZI TUPO

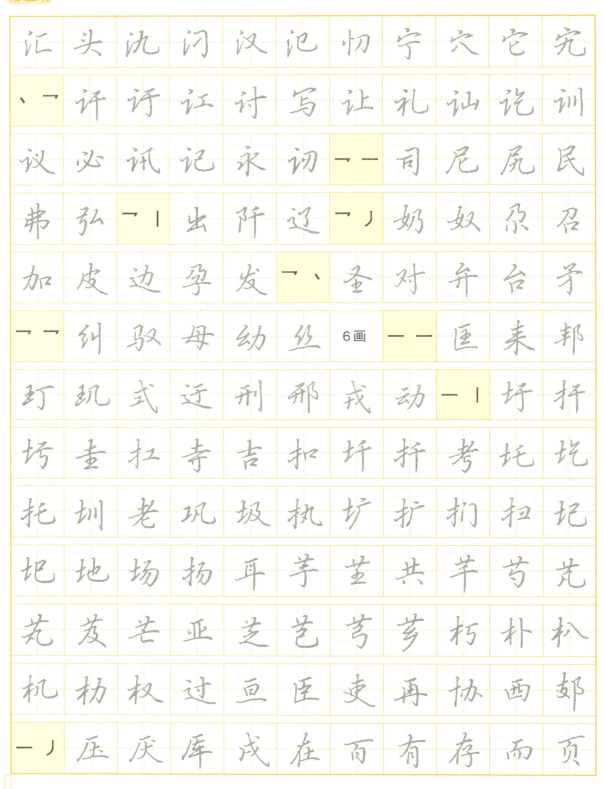

5画 丶、㇈
6画 一

企	伞	众	爷	伞	邠	创	ノ一	刖	肌	肋
朵	杂	凤	危	旬	旨	奇	旭	负	犴	别
犷	匈	犸	舛	名	各	多	凫	争	邬	色
饧	丶一	迂	壮	冲	妆	冰	庄	庆	亦	刘
齐	交	衣	次	产	决	亥	邡	充	妄	丶丨
闫	闭	问	闯	丶丿	羊	并	关	米	灯	州
丶丶	汗	污	江	汸	汕	汔	沙	沟	汲	汛
汜	池	汝	汤	汉	忖	忏	忙	兴	字	守
宅	字	安	丶一	讲	讳	讴	军	讵	讶	祁
讷	许	讹	诉	论	讼	讼	农	讽	设	访
讧	诀	一一	聿	寻	那	艮	虱	迅	尽	导
异	弛	一丨	阱	院	孙	阵	孖	阳	收	阪
阶	阴	防	丞	一丿	奸	如	妁	妇	妃	好

6画 丿、一

她	妈	一、	戏	羽	观	牟	欢	买	一一	纤
红	纣	驮	纤	纥	驯	纠	约	纨	级	矿
纪	驰	纫	巡	7画	一一	寿	坏	扛	弄	玛
麦	玖	均	玘	场	玛	形	进	戒	吞	远
违	韧	划	运	一丨	扶	抚	坛	抟	技	坏
抔	抠	抠	场	扰	抱	拒	坨	扡	找	批
址	扯	走	抄	贡	永	坝	攻	赤	圻	折
抓	坂	扳	坨	抢	扮	扮	抢	抵	孝	坎
坍	均	坞	抑	抛	投	扔	坟	坑	抗	坊
扬	抖	护	壳	志	块	抉	扭	声	把	报
拟	却	抒	劫	拟	毒	芙	芫	羌	弟	邯
芸	带	芰	苶	苈	苍	芭	苴	芽	芘	芷
芮	苋	芼	芸	花	芹	芥	苁	芩	芬	苍

行楷常用字·单字突破

XINGKAI CHANGYONGZI DANZI TUPO

苁	苈	茓	芰	苄	芝	芳	严	芴	芫	芦
芯	劳	克	芭	苋	苏	苁	杆	杠	杜	材
村	杕	杖	杌	杙	杏	杆	杉	巫	杓	极
杧	杞	李	杨	权	杩	求	丞	孛	甫	匣
更	束	吾	豆	两	邴	酉	丽	一丿	医	辰
励	邠	否	还	矶	夆	尨	永	尨	尬	歼
一、	来	忒	ㄧㄧ	连	欤	轩	轪	轫	轫	迓
坒	ㄧㄧ	邶	忐	芈	步	卤	卣	ㄧㄧ	邺	竖
ㄧ、	肖	ㄧㄧ	盰	早	盱	盯	呈	时	吴	吷
呒	助	县	里	呫	呆	凪	吱	吠	呔	呕
园	呖	呃	旷	围	呀	吨	肠	吡	町	呈
虬	邮	男	困	吵	串	呗	员	呐	呙	呎
听	咬	吟	吩	呛	吻	吹	鸣	呒	呎	吲

7画 一丨

行楷常用字·单字突破
XINGKAI CHANGYONGZI DANZI TUPO

7画

拐	峒	拃	拖	拊	者	拘	顶	坼	拆	坻
坽	拎	拥	坻	抵	拘	势	抱	挂	垃	拉
拦	幸	拌	抓	拧	坨	坭	抿	拂	拙	招
坡	披	拨	择	弃	抬	拇	坳	拗	盯	其
耶	取	茉	苛	苦	苯	昔	苟	茔	若	邯
茂	苍	羋	苫	苜	苴	苗	茓	英	苒	苘
茌	苻	苓	茚	茋	茍	茆	蔦	苑	苞	范
苧	芡	莹	苾	荒	直	茛	茀	茁	苕	茄
茎	苔	茅	杜	杆	林	枝	杯	枢	杨	柜
枇	杪	杳	枫	柄	枧	杆	枚	枨	析	板
柠	枞	松	枪	枫	构	杭	枋	杰	述	枕
杻	杷	枔	表	或	画	卧	事	刺	枣	雨
卖	一丿	砰	砣	郁	砣	矾	矿	砀	码	厕

8画 一

奈	刹	奔	奇	匦	奄	奋	态	瓯	欧	殴
奎	妭	一、	郏	ーー	妻	轰	顶	转	轭	斩
轮	轵	轷	到	郅	鸢	｜ー	非	叔	歧	肯
齿	些	卓	虎	虏	｜｜	肾	贤	｜、	尚	｜ー
盱	旺	具	昊	昁	昙	味	杲	果	昃	昆
囷	哎	呫	昌	阿	咂	畅	晛	旿	昇	咥
昕	败	明	昀	易	咚	昐	昂	旻	昉	灵
旷	咔	畀	蚬	迪	典	固	忠	咀	呷	呻
邕	映	咒	咋	咐	呱	呼	吟	咚	鸣	咆
哼	呦	咏	呢	咄	呶	咖	哈	咦	呦	咝
岵	岢	岸	岩	崇	帖	罗	岿	岨	岬	岫
帜	怏	岠	帕	岭	峋	峁	刿	峄	峒	迥
岷	刳	凯	帧	峰	囷	沓	败	账	贩	贬

8画 一

行楷常用字·单字突破
XINGKAI CHANGYONGZI DANZI TUPO

购	贮	囵	图	囹	ノー	钍	钱	钎	钏	钞
钓	钒	钉	钦	钖	钗	郑	制	知	迭	氖
迮	垂	耗	牧	物	牥	乖	刮	秆	和	季
委	竺	秉	逸	ノ丨	佳	侍	佶	岳	佬	侢
供	使	佰	侑	侉	例	侠	臾	侥	版	侄
岱	岔	侦	侣	侗	侃	侧	侏	优	凭	便
佸	侨	俓	侩	侊	侢	佩	货	侈	佳	你
侘	侨	佼	依	攸	伴	佗	侬	帛	卑	的
迫	阜	侔	ノノ	质	欣	郇	征	徂	往	爬
彼	径	所	舢	八丶	舍	金	刽	邻	刹	郐
命	肴	郃	斧	忿	爸	采	籴	觅	受	乳
贪	念	贫	放	怂	瓮	饯	ノー	胼	胀	胨
肺	肢	肽	肱	胝	肿	胕	胀	肝	朋	股

8画丨ノ

行楷常用字·单字突破
XINGKAI CHANGYONGZI DANZI TUPO

怖	怦	恒	快	性	怍	怕	怜	怡	怩	怫
怊	怿	怪	怡	学	学	宝	宗	定	宕	宠
宜	审	宙	官	空	帘	穸	穹	宛	实	宓
丶	讵	诔	试	郎	诖	诗	诘	庆	肩	房
诐	庠	诚	郓	衬	衫	衩	袄	袆	祉	视
祈	祇	设	访	词	诛	诜	话	诞	诟	诠
诡	询	诣	诤	该	详	诧	译	诶	诩	一
建	邦	肃	录	隶	帚	屈	居	届	刷	鸤
屈	弧	弥	弦	发	驺	丶	承	孟	陋	戕
陌	隔	孤	孢	陕	巫	陉	陈	降	陟	函
陂	限	卺	妯	丶	妹	姑	妭	妲	姐	妯
姓	姈	姗	妮	妊	始	帑	弩	孥	驾	姆
虱	迢	迦	驾	一、	迳	叁	参	迨	艰	叕

8画 丶、一

一	线	绀	绁	驱	绂	练	驵	组	绅	细
驶	织	驷	绚	骊	驸	驹	终	驺	绉	驻
骇	绊	驼	绋	绌	绍	驿	绎	经	骀	绐
贯	甾	9画 一丶	耇	耔	契	贰	挈	奏	春	
帮	珪	珐	珂	珑	玶	玷	珇	珅	珖	珀
顸	珍	玲	珠	珊	珋	玹	玼	珉	珇	珈
玻	毒	型	鞁	一丨	拭	垚	挂	封	持	拮
拷	拱	垭	挝	垣	项	垮	挎	挞	挞	城
挟	挠	垤	政	赴	赵	赳	贲	垬	垱	挡
拽	垌	哉	垲	挺	括	挻	郝	垧	垧	垢
耇	栓	拾	挑	垛	指	垫	垟	垎	挣	挤
垴	垓	垟	拼	垞	挖	挖	垵	按	挥	垑
挦	挪	垠	拯	挼	其	甚	荆	茏	茸	茴

革	茜	茌	荐	荬	巷	羑	黄	贳	荛	荜
茈	带	荤	茧	荁	荷	茵	茴	茱	莲	荞
茯	荋	荏	荇	荃	荟	茶	荀	茗	荠	荧
茨	荒	荬	荒	茼	蚕	荜	茳	茫	荡	荥
荦	荥	荤	荧	荨	蓈	茛	敁	荟	胡	赳
苏	荫	茄	荔	南	荚	茳	苻	药	标	柰
栈	枯	树	枯	栂	柯	柄	栢	栊	枢	枰
栋	栌	桐	查	柙	栉	柚	枳	枧	柞	栒
析	栀	柃	柢	标	枸	栅	柳	柃	枹	柱
柿	栏	柈	柠	栝	栎	招	枷	柽	树	勃
剌	部	刻	要	鸭	酊	迺	郾	柬	一丿	咸
庞	威	歪	甫	研	砄	砖	厘	砗	厚	砑
砘	砒	砌	砂	泵	砚	斫	砭	砍	砜	砄

9画 一

面 耐 酊 耍 奎 奔 叁 牵 鸥 砥 癸
残 殂 殃 殇 珍 殆 一 轱 轲 轳 轴
轵 轶 轻 轸 轹 轺 轻 鸦 虿 背 毖
| 韭 背 战 觇 点 虐 | | 临 览 竖
| 丿 尜 省 丨 丶 削 尝 | 一 哐 眛 晒 眍
哪 眭 是 郢 眇 咼 睨 眊 盼 眨 晗
昀 眈 哇 呵 哄 哑 显 胃 咽 映 禺
晒 星 映 昨 眸 咴 哒 咛 昀 曷 昴
咧 昱 昡 昵 咦 哓 昭 哗 咩 昪 畎
畏 毗 趴 呲 胃 冑 贵 畋 畈 界 虾
虹 虾 蛇 虼 蚁 好 思 蚂 蛊 哝 虽
品 响 咽 骂 哆 别 郧 勋 咻 哗 响
囿 咿 响 哌 哙 哈 哚 咯 哆 咬 咳

行楷常用字·单字突破

咩	咪	咤	喂	哪	哏	哗	哟	峙	峘	峃
炭	峛	峡	峣	罘	帧	罚	岫	峒	峤	峣
峋	峥	峻	帡	贱	贴	贶	贻	骨	幽	丿
钎	铁	钙	钚	钛	钜	钝	钞	钟	钡	钢
钠	银	钘	钣	铊	铃	铜	钦	钩	钨	钩
铳	钫	钬	斜	钮	钯	卸	缸	拜	看	矩
矧	毡	氡	氟	氢	牯	怎	郜	牲	选	适
秬	秕	秒	香	种	秭	秋	科	重	复	竿
笃	笈	笃	丿	俦	段	俨	俅	便	俩	俪
俅	昪	叟	玺	贷	牮	顺	修	俏	俣	俚
保	傅	促	俄	俐	侮	俤	俭	俗	俘	信
俍	皇	泉	鈑	鬼	侵	禹	侯	追	俑	俟
俊	丿	盾	室	追	衍	待	徊	徇	徉	衍

9画 丿

律 很 须 舢 舣 丿丶 叙 俞 弈 郗 剑
龠 逃 俎 郤 爰 郭 食 瓴 瓮 鸧 丿一
胨 胠 胩 胚 胧 胺 胨 胀 胪 胆 胛
胂 胜 胙 脆 胍 胗 胝 胸 胞 胖 脉
胱 胫 胎 鸨 匍 勉 狰 狭 狮 独 狯
狲 狡 狍 狍 狩 狱 狠 猁 訇 垕 逄
昝 贸 怨 急 饵 饶 蚀 饷 饸 饹 饺
饻 胤 饼 丶一 峦 弯 孪 娈 将 奖 哀
亭 亮 庠 度 弈 奕 迹 庭 麻 疬 疣
疥 疯 疤 疯 疫 疢 疤 庠 咨 姿 亲
玹 音 彦 飒 帝 施 丶丨 闺 闻 囡 闽
闾 阁 阀 阁 阌 丶丿 差 养 美 羑 姜
逊 送 迷 籼 籼 籽 类 娄 前 酋 苜

迷 弦 总 炯 炳 烙 炼 烟 炽 炯 炸
烀 焖 烁 炮 烃 炫 烂 烃 剃 丶丶 泹
洼 浩 涝 洱 洪 洹 冻 洒 消 垮 浅
测 浃 染 浇 沘 涢 浉 洸 浊 洞 涸
洄 测 涞 洗 活 浟 涎 洵 浐 溢 派
浍 洽 洮 染 洢 洵 浑 洛 洛 浏 济
泫 泸 浣 洋 洴 涞 洲 浑 浒 浓 津
浔 浐 迦 恸 恃 恒 恓 恢 恢 恍 恫
恺 恻 恬 恒 恰 恂 恪 恔 恼 悍 恨
举 觉 宣 官 宥 宬 室 宫 宪 突 穿
宒 窃 客 丶丶乛 诫 冠 证 语 店 扁 扁
褚 衲 袿 袄 衿 袂 祛 祜 祐 祐 祓
祖 神 祝 祚 诮 祗 祢 祕 祠 误 诰

9画 丶

蚕	顽	盏	一丨	匪	壶	捞	捞	栽	埔	捕
梗	梧	振	载	埗	赶	起	盐	捎	捍	捍
埕	捏	埘	埋	捉	捆	捐	损	埚	损	袁
耙	捌	都	哲	逝	耆	耄	捡	挫	埻	捋
埩	换	挽	埔	势	挚	热	恐	捣	塃	垸
埌	壶	据	埇	捅	壶	埃	挨	耻	耿	耽
聂	荑	莛	荸	莆	莴	郝	恭	荞	莱	莲
莳	莫	莴	莪	莉	莠	莓	荷	莜	莅	荼
荃	荸	莩	姜	获	莸	荻	莘	晋	恶	莎
莞	劳	莹	莨	莺	真	荸	鸪	莼	框	梆
栻	桂	桔	栲	栳	桠	梆	桓	栖	桡	桄
栓	桢	桄	档	桕	桐	桤	株	梃	梧	桥
梅	桕	梴	桦	桁	栓	桧	桃	桅	桷	格

10画 —

024

行楷常用字·单字突破

疹	痈	疼	疱	痒	痔	痂	疲	痊	脊	效
离	衰	斋	紊	唐	凋	颃	瓷	资	恣	凉
站	剖	竞	部	匍	旁	旆	旌	旅	旃	畜
丶丨	闸	阄	阅	阅	阆	丶丿	羖	羞	靶	羔
恙	瓶	恭	拳	敉	粉	料	耙	益	兼	朔
郸	烤	烘	烜	炳	烦	烧	烛	炯	烟	烴
烃	烨	烩	烙	烊	剡	郯	焋	炽	递	丶丶
涛	浙	涝	涔	淳	浦	涙	涑	浯	酒	涞
涟	涉	娑	消	涅	浬	涧	涔	泾	涓	溆
涡	浥	涔	浩	涘	涸	海	浜	波	涂	浠
浴	浮	涂	涣	浼	浲	涂	流	润	涧	涕
浣	浪	浸	涨	烫	涩	涌	涣	浚	悈	悖
悚	悟	悭	悄	悍	悝	恫	悒	悔	悯	悦

10画

悌 恨 悛 岩 害 宽 宦 宸 家 宵 宴
宾 窍 宥 窄 宏 容 寫 窈 剜 宰 案
、一 请 朗 诸 诹 诺 读 彦 扆 冢 谀
扇 诽 袜 袪 袒 袖 衿 袍 祥 被 袯
袗 桃 祥 课 冥 诿 谀 崔 谁 谄 调
冤 谂 谅 谆 许 谈 谊 一｜ 剥 恳 圣
展 剧 屑 展 屙 弱 一｜ 陵 陬 勐 巽
蚤 羘 蚩 崇 陲 院 陴 陶 陷 陪 烝
一丿 姬 娠 娱 娌 娉 娟 娲 恕 娥 娩
娴 娣 娘 娓 婀 砮 娚 驾 一、 备 羿

盼 通 能 难 逸 预 桑 劉 一一 绠 骊
绡 骋 绢 绣 骇 绨 验 给 绥 绦 驿
继 绵 绕 骏 骏 邕 鸶 11画 一一 彗 耕

10画 、一
11画 一

行楷常用字・单字突破

瓠	泰	舂	琏	球	琀	琏	琐	珵	理	琄
琇	琤	玲	鼗	琉	琅	珺	一丨	捧	掭	堵
埈	揶	措	描	填	域	埵	捺	埼	掎	掩
掩	捷	捯	排	焉	掉	掳	捆	堵	场	堌
捶	捶	赦	报	堆	推	埤	捭	埠	皆	掀
逵	授	惦	捻	堋	教	块	掏	掐	掬	鸷
掠	掂	掖	梓	培	梧	接	堉	掷	埠	掸
掞	控	控	壶	挼	掮	探	悫	埭	埽	据
掘	掺	墩	掇	掼	职	聃	基	聆	勘	聊
聍	娶	菁	菠	著	菱	菥	萁	萌	菘	堇
勒	黄	莉	茶	荸	姜	勤	菲	菽	萆	萄
萌	萜	萝	菌	萎	萸	萑	草	菊	菜	葱
菜	菔	萖	萄	萏	菊	萃	菩	萊	菏	萍

11画 一

行楷常用字·单字突破

啦	喏	喵	啉	勖	曼	啊	晦	晞	晻	晗	
晃	晚	啄	眼	啭	晙	啡	晔	晖	顿	趼	
趺	趿	距	趾	啃	跃	啮	跄	略	蚪	蛄	
蛎	蚴	蚌	蛛	蛆	蚰	蚺	盎	囵	蚱	蛏	
蛉	蛀	蛇	蜂	蚴	唬	累	鄂	唱	患	啰	
唾	唯	啤	啥	啁	啕	唿	啐	唼	啨	啤	
啖	啵	啌	啷	唤	啸	唎	啜	惯	棚	崚	
崧	崖	崎	崦	崭	逻	帼	崮	崔	帷	崟	
崤	崩	崞	崒	崇	崆	崛	崛	崛	赇	赈	
赊	婴	圈	丿	一	铡	铢	铐	铑	铒	铓	铕
铗	铖	铗	铘	铙	锤	铠	铝	铜	锦	铟	
铠	铡	铢	铣	铙	铤	铧	铨	铼	铬	铫	
铭	铬	铮	铯	铰	银	铲	铳	铴	铵	银	

11画 | 丿

11画

行楷常用字・单字突破
XINGKAI CHANGYONGZI DANZI TUPO

裸 馄 馅 馆 、一 凑 减 鸾 恋 毫 孰
烹 废 庶 庹 麻 庵 颅 庾 庳 痔 痍
痊 疵 痒 痒 痕 鸿 廊 康 庸 鹿 盗
章 竟 竫 翊 商 旌 族 旎 旋 螢 望
裹 率 、| 闹 阈 阉 阁 阅 阌 阉 阊
阏 阐 、丿 着 羚 瓶 鞋 盖 羔 眷 粝
粘 粗 粕 粒 断 剪 兽 敝 焙 焊 焗
烯 焓 焕 烽 焖 烷 娘 焗 焌 、、清
渍 添 渚 鸿 洪 淋 渐 淞 渎 涯 淹
涿 渠 渐 淑 漳 涔 淌 溪 混 润 浬
渎 涸 淹 淮 涂 渚 渊 淫 湖 淝 渔
淘 淴 淳 液 淬 涪 游 淯 涩 淡 淙
淀 涫 涴 深 涤 涮 涵 婆 望 梁 渗

11画 丿

淄	情	悭	悛	悖	惜	惭	悱	悼	惆	惧
惕	惘	悸	惟	惆	悟	惚	惊	惇	惦	悴
悼	惋	惊	惋	惨	惙	惯	寇	寅	寄	寁
寂	逭	宿	窒	窑	窕	密	、一	扈	皲	谋
谌	谋	谎	谭	谏	诫	谐	谑	袒	袱	袷
袼	祥	裉	祷	祸	祾	谩	谒	谓	谔	谀
谕	谖	谗	谙	谚	谛	谜	谝	谐	一一	逑
逮	敢	尉	屠	艴	弸	弥	弹	一丨	堕	鄙
隋	随	隅	限	陵	隍	隗	陪	隆	隐	蛋
紫	一丿	婧	娘	婷	娜	婼	媄	婳	娇	婕
嫩	娓	娼	婢	娴	婚	娆	婵	婶	婧	婉
胬	袈	颇	一、	颈	翌	恿	欸	一一	倩	绩
绪	绫	琳	续	骐	骑	绮	骓	绯	绰	绾

11画 丶一

骡	绲	绳	骓	维	绵	绶	绷	绸	骗	绹
综	综	绰	绻	综	绽	绾	骒	骤	绿	骖
缀	缁	巢	12画 一一		耠	絜	琫	琵	斌	琴
琶	琪	瑛	琳	琦	琢	球	琡	琥	琨	靓
瑾	琼	斑	琰	琮	琯	琯	琬	琛	琭	琚
辇	替	奄	一丨	揳	揍	塄	款	塈	堪	揕
堞	搽	塔	搭	揸	堰	摳	堙	堧	埂	揩
越	趄	趁	趋	超	揽	堤	提	喆	揖	博
颉	塌	揭	喜	彭	揣	塄	揿	插	揪	煅
搜	煮	埂	鼇	揄	援	换	蛰	垫	絷	塆
裁	搁	搓	楼	搂	搅	壹	塥	握	掃	揆
搔	揉	椽	葵	聒	斯	期	欺	基	联	葑
蒫	葫	萳	葆	靬	靰	靸	散	葴	葳	惹

11画 一
12画 一

肖	丨、	辉	敞	棠	掌	赏	掌	丨一	晴	睐
暑	最	晰	晡	量	晞	睑	睇	鼎	睃	喷
晔	戢	喋	嗒	喃	喳	晶	腆	喇	遇	喊
喱	喹	遏	器	晾	景	晙	喈	畴	践	跖
跋	跌	跗	跞	蹦	跑	跎	跏	跛	跆	跅
遗	蛙	蛱	蜕	蛭	蛳	蛐	蛔	蛛	蜒	蛞
蜓	蛤	蛴	蛟	蛘	蜂	畯	喝	喝	鹃	喂
喟	嶨	喘	啾	嗖	喤	喉	喻	喑	啼	嗟
喽	嗞	喧	喀	喔	喙	嵜	嵁	嵌	嵋	嵘
嵖	幅	崾	崴	崴	遍	罥	帽	崼	崽	崿
嵚	嵬	嵛	翔	嵯	嵝	嵫	幄	颌	嵋	圌
圙	赋	赌	赎	赐	巯	淼	赒	赔	赕	黑
ノ一	铸	铵	铹	铒	铼	铺	铬	铼	铽	链

12画 丨ノ

12画 丶一
13画 一

行楷常用字·单字突破

XINGKAI CHANGYONGZI DANZI TUPO

鹉	瑅	瑁	理	鹊	瑞	瑕	瑝	璖	瑰	瑀
瑜	瑗	瑀	瑭	瑄	瑕	瑂	赘	遨	骜	瑑
瑙	遘	韫	魂	— \|	氅	髢	肆	摄	摸	填
搏	塥	塬	鄢	趔	趑	摅	塌	摁	鼓	堽
摆	赦	携	蜇	摅	搬	摇	搞	摘	塘	搪
塝	榜	搐	搛	搠	摈	毂	榖	摄	搦	摊
搡	聘	蓁	戡	尠	蒜	蒱	蓍	鄞	勤	靴
靳	靶	鹋	蓐	蓝	墓	幕	蔫	鹕	蒽	蓓
蓓	蒞	蒜	蒟	蒯	蓟	蓬	蓑	蒿	蓣	蒽
鄠	蒟	蒡	蓄	蒹	蒴	蒲	滚	蓉	蒙	蒴
黄	鋈	颐	弱	蒸	献	颏	楔	椿	椹	楪
楠	禁	楂	楷	楚	楝	楷	榄	想	楫	榅
榀	楞	楸	椴	梗	槐	槌	楠	皙	榆	榇

13画 一

椴	榈	槎	楼	榉	楦	概	楣	楹	槲	椽
裘	赖	剽	甄	甍	酮	酰	酯	酩	酪	酬
酿		魇	感	硝	碛	碓	硝	碍	碘	碓
碑	硼	碉	碚	碎	碚	碰	碑	碇	碇	碗
碌	碜	鹄	毹		鄂	雷	零	雾	雹	
辏	辐	辑	辒	输	辅	辌		督	频	龃
龄	龅	龆	觜	訾	粲	虞		鉴		鄞
	睛	睹	睦	瞄	睡	嗪	睫	騠	嗷	嗉
睐	睡	睨	睢	雎	睥	睬	鸥	嘟	嗜	嗑
嗫	嗨	嗯	嗔	鄙	嗦	嗝	愚	戥	嘎	暖
暑	盟	煦	歇	暗	暄	暄	暇	照	遏	睽
畸	跬	跱	跨	跶	跷	跸	趾	跳	跹	跐
踩	跪	路	跻	跤	跟	遣	蚴	蛸	蜈	蜩

蜗	蛾	蜊	蜍	蜉	蜂	蜣	蜕	蜿	蛹	嗣
嗯	嗅	啤	嗲	嗳	嗝	嗌	嗍	嗨	嗜	嗤
嗵	嗓	署	置	罨	罪	罩	蜀	幌	嵊	嵝
嵩	嵫	赗	骭	骰	丿一	锖	锗	锘	错	锚
锚	锳	锛	锜	锝	锞	锟	锡	锢	锣	锤
锥	锦	锁	锹	锪	锌	锫	锩	锬	锨	锭
键	锯	锰	锱	矮	雉	氲	犏	辞	歃	稑
稆	稞	稚	稗	稔	稠	颓	愁	移	筹	赏
筠	筢	筮	筵	筲	筼	答	筱	签	简	筷
筅	筻	丿丨	毁	舅	鼠	牒	煲	催	傻	像
傺	躲	鹎	魁	敫	僇	丿丿	衙	微	徭	徯
艄	艅	艇	丿丶	觎	觟	愈	鲱	遥	貊	貅
貅	貉	颔	丿一	膑	媵	腩	腰	腼	腽	腥

13画 丿

滏	滴	溪	滴	溜	滦	漷	漱	漓	滚	溏
滂	溢	溯	滨	溶	滓	滇	滔	溺	滢	梁
滩	濒	愫	愔	慑	慎	慥	惆	慊	誉	萤
塞	骞	寞	窥	窦	寡	寥	窟	寝	、一	望
谨	褙	褓	袿	褚	裸	裼	裨	裾	缀	褉
福	禋	褪	禘	禄	谩	谪	谢	谬	一一	鹋
颡	群	殿	辟	慤	一丨	障	一丿	媾	嫫	嫩
媳	媲	媱	媛	媖	嫌	嫁	嫔	嬉	戤	一、
勠	戮	叠	一一	缙	缜	缚	缛	骒	鸾	骙
缝	骝	缞	缟	缠	缡	缢	缣	缤	骠	剽
14画	一一	耕	耦	瑧	璈	瑪	瑨	瑱	静	碧
瑶	瑷	璃	瑭	瑢	獒	赘	熬	觐	斠	愿
鏊	韬	瑷	一丨	樁	毪	獁	塬	墐	墣	墙

鳌	睿	丶	裳	一	鹮	颗	髟	瞅	瞍	睫	
瞵	墅	嘞	嘈	嗽	嘌	喊	嘎	暖	鹕	瞑	
熙	踌	踉	踢	踊	蜻	蜞	蜡	蜥	蜮	螺	
蜩	蜴	蝇	蛛	蝉	蜩	蜷	蝉	蜿	螂	蜢	
嘘	嘡	鹗	嘀	嘤	嘚	嘛	嘀	嗾	嘧	嘌	
墨	蜀	幔	嶂	幛	嵛	赋	圖	罂	赚	骷	
骶	鹘	丿	一	锲	锴	锴	锶	锷	锚	锹	锺
锻	锼	锽	锞	锾	锵	锿	镀	镁	镂	镉	
镄	锅	舞	犒	稼	秘	稳	鹙	熏	菁	箐	
筐	箍	箸	箨	箕	答	箓	算	算	箩	箚	
箪	简	管	箜	箢	箫	箓	毓	丿 丨	舆	僖	
微	僳	僚	僭	僬	僦	僦	僮	僖	僧	鼻	
魄	魁	魃	魅	僎	睾	丿 丿	槃	艋	丿 丶	壑	

14画 丿

谭	肇	綮	谮	褙	褶	褐	褓	褕	褛	褊
褪	禛	禚	谯	谰	谱	谲	ㄱ一	暨	屦	ㄱ丨
鹛	隞	隧	ㄱノ	嫣	嫱	嫩	嫖	嬉	嫭	嫦
嫚	嫘	嫜	嫡	嫪	鼐	ㄱ丶	瞿	翠	熊	凳
鹜	鹫	ㄱ一	骠	缥	缦	骡	缧	缨	骢	缩
缩	缪	缫	15画	一一	慧	耦	耧	瑾	璜	璋
璀	璎	璁	麹	璋	璇	璆	犛	靥	逮	一丨
撵	聱	罄	撷	撕	撒	撅	撩	趣	趟	墣
撑	撮	撬	赭	墦	播	擒	橹	鋆	墩	撞
撤	增	樽	增	撙	墀	撰	聩	聪	觐	鞋
鞉	蕙	蕲	鞍	蕈	蕨	蕤	蕞	戴	蕡	蕉
蕝	蕻	蕃	蕲	蕴	蕊	蹟	蕹	蔬	蕴	鼒
槿	横	樯	槽	樾	械	樗	橙	樱	樊	橡

14画 丶一

15画 一

行楷常用字·单字突破
XINGKAI CHANGYONGZI DANZI TUPO

靠	稹	稽	稷	稻	黎	稿	稼	箱	箴	篁
篁	篌	篓	箭	篇	篆	丿丨	僵	嫡	儇	儋
躺	睥	鼐	僻	丿丿	德	鹏	徽	艘	艎	磐
艏	丿丶	虢	鹈	鹆	丿一	膝	膘	膛	滕	鲠
鲷	鲢	鲣	鲥	鲤	鲵	鲦	鲧	鲩	鲲	鲫
鲴	獒	獗	猱	艋	解	鸥	傲	撰	丶一	熟
摩	麾	褒	麈	瘪	瘗	瘢	瘢	瘤	齑	瘫
斋	鹧	凛	颜	毅	丶丿	羯	羰	糊	糙	糇
遴	糌	糍	糈	糅	翦	遵	鹞	鹘	憨	熛
熜	熵	熠	丶丶	港	潜	澍	澎	渐	潋	潮
潸	潭	澉	潦	鲨	澂	潲	鋈	鸿	澳	潘
澮	潼	澈	鎏	澜	潘	潾	潺	澄	潏	憧
憬	憔	憧	懊	憧	憒	憕	謇	戮	寮	寤

15画 丿

额	、一	谢	翩	褥	褴	褟	褫	褲	褵	谴
谭	鹤	谵	一一	憨	尉	慰	劈	履	屦	一丿
嬉	嫽	嬲	一、	戮	逋	蝥	豫	一一	缬	缭
缮	骑	缯	骣	畿	16画	一一	耩	耨	耪	璈
璞	璟	靛	璠	璘	璲	磬	螯	磴	一丨	髻
氇	髽	擀	撼	擂	操	憙	憙	甏	擐	檀
橄	彀	磬	郏	颞	蕺	蓬	鞘	鞭	燕	黇
颠	蕹	蕾	蘋	蕗	薯	薨	薛	薇	薬	擎
薜	薪	薏	蕹	薮	薄	颠	翰	噩	薛	薅
橛	穗	橱	橛	榛	橇	樵	檎	橹	檀	樽
樨	橙	橘	橼	擎	整	橐	融	翮	瓢	醒
醐	醍	醒	醚	醋	一丿	甑	勰	磺	磔	磲
赝	飙	殪	壅	一、	霖	霏	霓	霍	雯	一一

15画 、一
16画 一

行楷常用字·单字突破

17画 一丨丿

檀	懋	醛	醨	一丿	翳	繄	磾	礁	磻	礉
磷	磴	鹩	一、	霜	霞	丨一	龋	龌	豳	鼢
丨丨	斀	丨一	瞫	瞭	瞧	瞬	瞳	瞵	瞩	瞪
嚏	曙	嚅	蹑	蹒	蹋	蹈	蹊	蹐	蟥	蟎
蟠	螺	疃	螳	螺	蟋	蟑	蟀	嚎	嚓	嚓
羁	嶼	嚳	嶷	赡	黜	黝	髁	髀	丿一	镐
镡	镢	镣	镤	锶	镪	镫	镦	镧	镭	磷
镩	镪	镫	镪	镫	镭	蟀	孺	穗	穫	黏
穜	穇	魏	簕	簧	簌	箴	簃	篼	麓	簇
簖	簋	繁	丿丨	黔	黛	儡	鹪	儦	舋	皤
魍	魑	丿丿	燭	徽	艚	丿、	亵	鹋	爵	繇
貘	邈	貔	豀	丿一	臌	朦	朦	膻	臆	臃
鲭	鲮	鲽	鲡	鳊	鲢	鳋	鳎	鳏	鳆	鳃

056

行楷常用字·单字突破
XINGKAI CHANGYONGZI DANZI TUPO

馥	簋	簞	簗	簫	簰	ノ丨	貂	貐	貓	貛
礅	ノノ	艟	八丶	翻	ノ一	臑	膡	鯺	鰡	鰊
鰩	鰟	鰜	鰥	丶一	鶅	鷹	癩	瘤	癒	癥
癖	翶	旐	丶ノ	翱	糧	輾	覽	翶	丶丶	瀲
瀑	瀘	瀝	鎏	懵	丶一	襟	禧	一一	璧	礒
一丶	戳	一一	繮	彝	邐	19画	一丨	鬏	攉	豁
攅	鞲	鞴	藿	蘧	孽	蘅	警	蘑	藻	麓
櫟	攀	酸	醭	醮	醯	一丶	酃	霪	霨	霯
丨丨	黼	丨一	曝	嚯	蹰	骡	蹼	蹼	蹯	蹴
蹾	蹲	蹭	蹄	蹬	蠖	蠓	蠋	蟾	蠊	巅
翿	黢	髋	髌	ノ一	镲	籀	皱	籁	簿	鳖
ノ丨	傯	儴	鼩	鬻	ノノ	艨	八丶	鼗	ノ一	鳓
鳔	鳕	鳗	鳘	鳙	鳚	鳛	鳝	蟹	丶一	颤

18画 ノ丶一
19画 一丨ノ丶

058

19画 、一
20画 一丨丿、一
21画 一丨丿

行楷常用字·单字突破

鳋	鳎	鳢	鳣	、一	癫	麝	赣	、丿	夔	爝
燃	熻	、、	灈	灏	、一	禳	一一	礕	犀	一一
蠡	22画	一一	糖	一丨	懿	鞴	蘸	鹳	藜	蕨
囊	一丿	礴	一、	鷓	霾	丨一	氍	饕	躔	躅
髑	丿一	镜	镶	穰	丿丨	爵	丿、	稣	丿一	鳡
、一	甗	亹	襄	一一	鬻	23画	一丨	襄	趱	樱
攥	颥	丨一	趱	丿一	罐	籥	丿丨	饙	鼷	丿一
鳢	玃	、一	瀼	麟	、丿	蠲	24画	一丨	矗	蠹
酿	丨一	戆	丿丿	衢	丿、	鑫	、、	灞	、一	襻
25画	一一	纛	一丨	齇	欖	丨一	曮	丿丨	鱸	丿一
艨	饢	、一	戆	26画	爨	30画	釁	36画	驫	

060